佳翼·少儿美术园角系列教程

SHUI CAI BI

水彩笔

主编 尚天翼

广西美术出版社

前言

　　从幼儿开始学画对孩子的创造性思维的开发和完整性格的塑造，有着积极重要的作用。本套《佳翼少儿美术圆角系列教程》丛书中的《线描》、《油画棒》、《水彩笔》根据不同年龄段孩子的思维特点分为初级篇、中级篇、高级篇来进行科学、系统、专业的编排，题材丰富、贴近生活、生动有趣。每课都通过一个有趣的故事或者一个关键知识点的导入，激发孩子的绘画兴趣，引导孩子们快速地进入情境，从而心情愉悦地完成每一次艺术创作。本套丛书注重保护孩子们的绘画兴趣，发掘孩子们的艺术潜力，让孩子通过绘画认识世界，创造美丽，用画笔表现生活中的幸福与美好。同时，本套丛书也是专业的少儿美术教科书，它可以帮助指导美术教师通过教与学的互动和孩子们共同享受艺术带来的乐趣，完成教学任务。

　　我校2006年编写《线描之旅》、《油画棒之翼》之后，2008年至2009年相继编写了《佳翼少儿美术教程》丛书（《线描》、《油画棒》、《水彩笔》、《水粉》、《POP》、《趣味创意》《泥工》、《版画》、《砂纸画》、《刮画》），2010年编写了《佳翼少儿线描系列教程》丛书（《主题创作》、《我学大师》、《写生课堂》），2011年又编写了《佳翼儿童启蒙创意绘画》丛书（《线描》、《油画棒》、《水彩笔》、《油水分离》）。这些教材都深受广大家长和少年儿童及美术教师的喜爱。

　　衷心希望本套丛书能给全国少年儿童及美术教师带来一些帮助，让我们共同努力，更好地促进少儿美术教育的发展。

尚天翼

水彩笔的优点是水分足，色彩丰富、鲜艳。缺点是水分不均匀，过渡不自然，两色在一起不好调和。但因其色彩鲜艳、容易操作的特点非常适合儿童绘画使用。水彩笔画在纸上透明度很高，渗透力很强。它的色彩种类很多，从深色到浅色，从纯色到灰色，从暖色到冷色有几十种。它的笔尖是硬质纤维材料制作的，有一定的弹性，使用时很流畅，容易掌握。

涂色技法

1. 平涂法：平涂法是水彩笔最基础的涂色方法，主要是根据物体的形状和走向，采用竖涂、横涂、粗细涂、螺旋涂、轻重涂等手法，将各色水彩笔均匀地涂在纸上。平涂法能将大小不等、形状变化的各种对比的色块组织在画面上，画面的色彩将显得醒目漂亮。

2. 渐变法（过渡法）：用相近色在两种颜色衔接处来回渗透，多涂几次，可以使颜色相互融合，使色彩过渡自然。几种颜色之间的色彩变化，能丰富画面的表现力，使画面上的物体更加生动。

3. 点彩法：用不同颜色的水彩笔画出的线或点并列放置在画面中，使画面的色彩有更加丰富的变化，其效果类似于欧洲印象派画家用的点彩法。

4. 深勾浅涂法：用深色勾画出物体的外形，之后用浅色添加出颜色区域。

5. 浅勾深涂法：用浅色勾画出物体的外形，之后用深色添加出颜色区域。

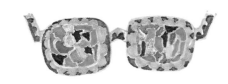

6. 叠加法：平涂颜色干后，再用另一种颜色在上面点画或勾线。

7. 色块组合法：直接用色块涂画出要表现的物体的形状，或用几个色块组合在一起形成一个物体。

此幅作品中使用了多种涂色技法

平涂法　　渐变法　　　　　　点彩法

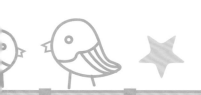

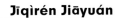

Jīqìrén Jiāyuán

第1课 机器人家园

课堂导入：一人真奇怪，浑身特殊材。进步不用学，全靠烧录来。小朋友们心目中的机器人是什么样子的？开动小脑筋，让我们一起来绘画出一座有创意的机器人家园吧！

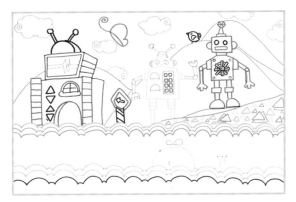

1 先勾勒出画面的海水、鲸鱼、陆地、机器人、山脉等。

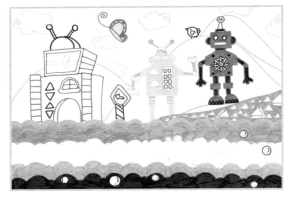

2 选择喜欢的颜色给主体机器人、海水、陆地涂色。

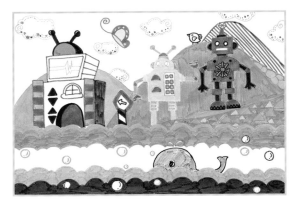

3 给机器人的房子涂上漂亮的颜色，然后将画面背景大面积的山脉用不同颜色涂色，加以区分山的前后顺序。

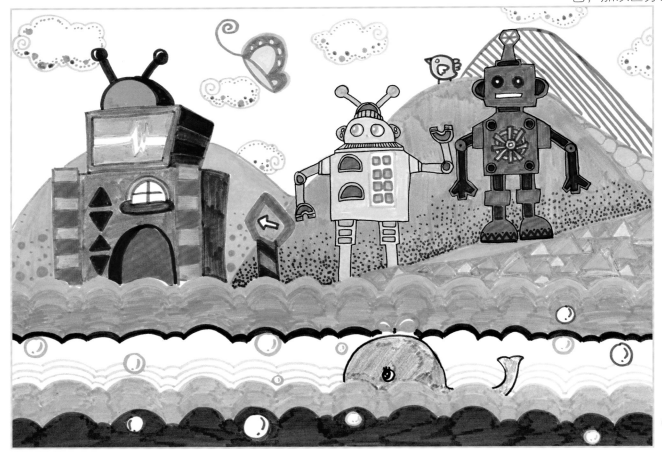

4 丰富画面，调整整体画面效果。

学习提示：

　　起稿时，注意海水、陆地、鲸鱼占画面的比例，画面应突出主体机器人，可运用冷暖色、邻近色、渐变色等对机器人进行装饰。其次注意山脉的颜色对比，可使用图形将山脉进行修饰。

贾鸿鹏（男）

刘睿基（男）

马山贺（男）

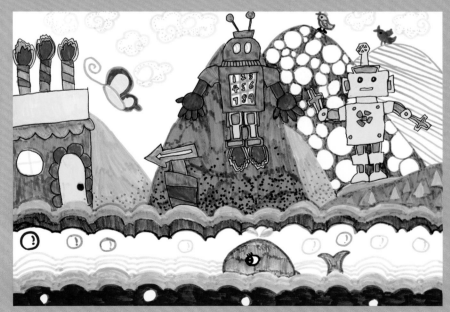

王宇琦（女）

Qīnghuācí

第2课 青花瓷

1 选择冷色勾出青花瓷的轮廓。

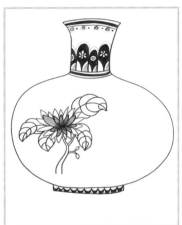

2 绘出花纹并选择冷色系有深浅渐变地装饰花纹。

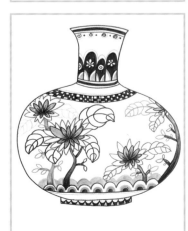

3 丰富花瓶图案。

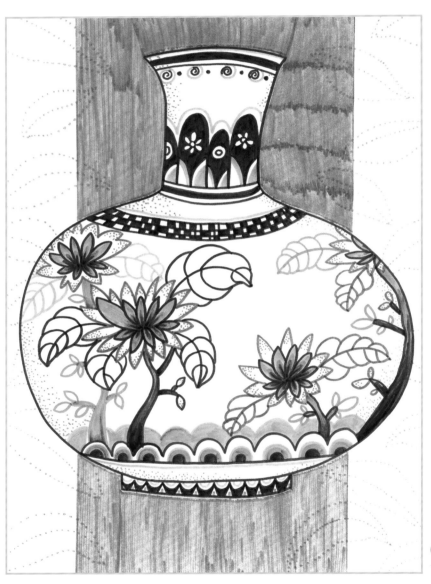

4 添画背景，让画面更完整。

学习提示：

　　青花瓷轮廓既可以左右对称，也可以是现代感的不规则形状。图案除了设计有古代风格的花鸟纹样，还可以设计时尚的现代装饰图案。

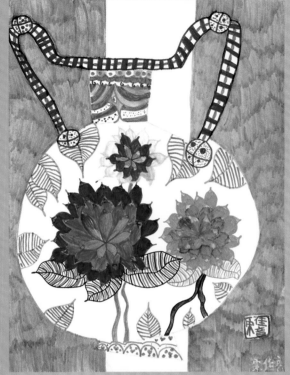

宋佳音（女）

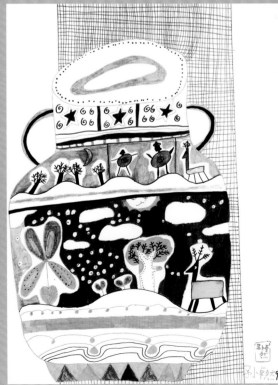

孙卓然（男）

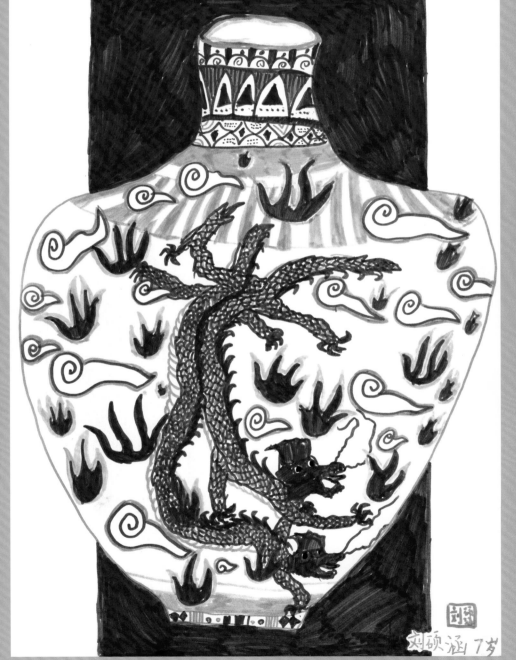

刘硕涵（男）

Huā Yǎnjìng

第3课 花眼镜

课堂导入：小朋友们都去过海边游泳吗？海边的阳光非常强烈，照得眼睛都张不开了。小朋友，在海边游泳的人是怎么防止眼睛被太阳刺伤的？对了，他们都戴着副漂亮的太阳镜。现在就让我们一起画一个属于自己的花眼镜吧，看看谁画的眼镜最漂亮。

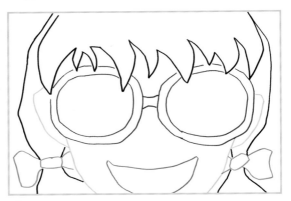

1 勾画出人物与眼镜的外形。

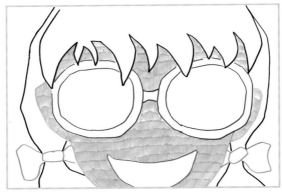

2 用肉色画出人物脸部，涂色时要尽量均匀。

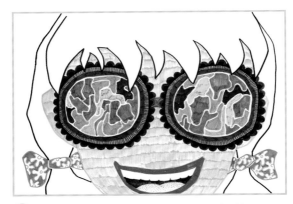

3 细致刻画出花眼镜的花纹和色彩。

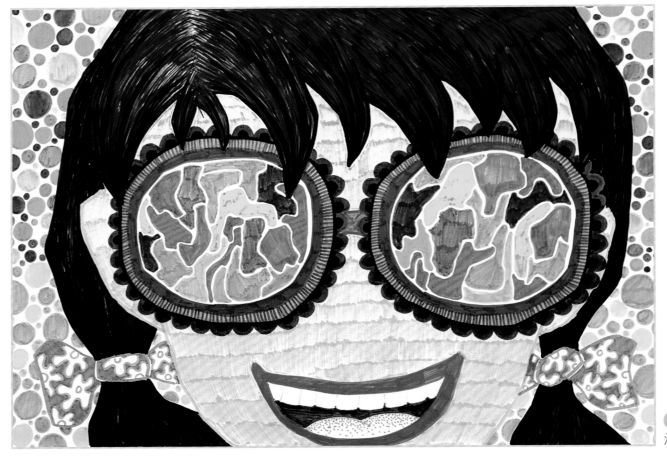

学习提示：

　　花眼镜为儿童装饰性眼镜，在节假日、娱乐活动时佩戴，有调节节日气氛的作用，但佩戴时间不可过长，以免损伤眼睛。

4 刻画出头发颜色，画出沙滩、海洋感觉的背景。

陈冠宇（男）

冯丹语（女）

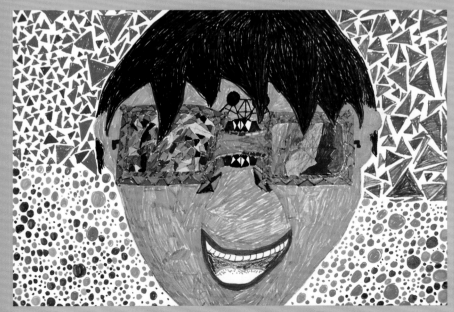

王弈同（男）

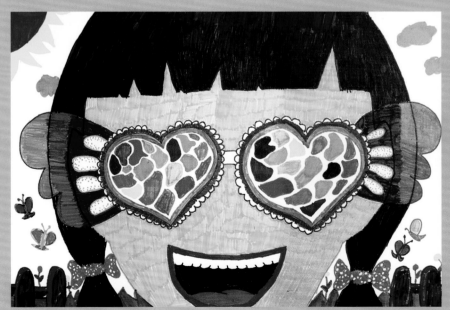

周依林（女）

Mù'ǒuxì

第4课 木偶戏

1 勾画出小女孩以及木偶的大体轮廓。注意小女孩以及木偶的动态。

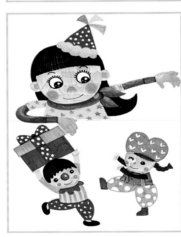

2 画出女孩和木偶的五官以及衣服。接着给女孩和两个木偶涂上漂亮的颜色。

3 设计幕布的花纹，丰富画面的细节。

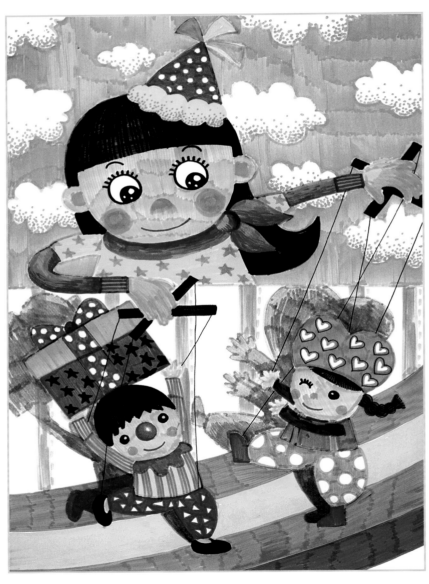

4 勾出控制木偶的线，并用点彩法装饰云朵。

学习提示：

　　两个木偶是由小女孩手中的线来控制的，在绘画时，要注意木偶的动态，绘画木偶操纵线时，要注意线条要连接到木偶的手或脚上。

于田田（女）

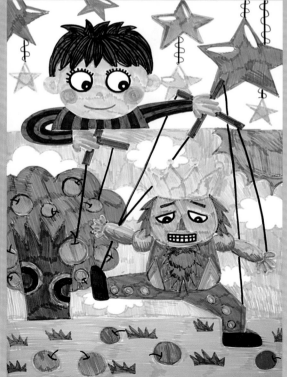

张振飞（男）

张浩天（男）

学生作品

Xiǎojīnglíng de Jiā

第5课 小精灵的家

课堂导入：在郁郁葱葱的大森林中有好多喜欢助人为乐的小精灵。它们是群居家族，它们不仅会飞还会发光，还会许许多多的小魔法，它们有着保护森林的使命。它们在森林里定居下来了，但是为了房子的设计起了争执，讨论来讨论去也没有一个好办法，小朋友们，我们今天就来为这些小精灵设计一个充满温暖的、充满爱的，拥有神奇魔法的家吧！

1 选用不同的颜色画出房子构造。

2 给屋顶涂上丰富的色彩。

3 用点线画图形，装饰墙体。

4 画出地面，装饰天空。

学习提示：

本幅画可多用渐变色，使画面充满魔幻色彩。渐变时尽量选择同色系。涂色时要先描边，统一方向后一笔一笔涂色，注意笔触的排列。

张睿佳（女）

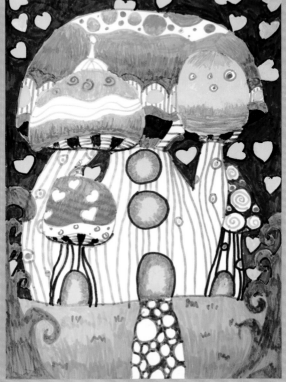

林梓彤（女）

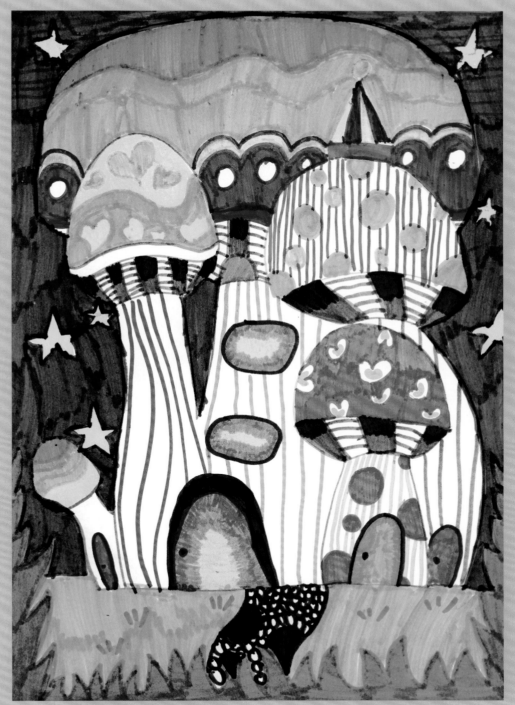

徐梦阳（女）

Chāojí Yīngxióng

第6课 超级英雄

课堂导入：同学们的梦想是什么？有没有人想变成一位超级英雄呢？你们在电影或动画片中看到过哪些超级英雄？他们都有哪些本领？现在让我们用画笔把心目中的超级英雄画出来吧！看看他们是不是既厉害又酷。

1 勾画出人物轮廓，注意人物动态。

2 从人物面部开始涂色。

3 用过渡法涂人物身体。

4 装饰背景房屋，整理画面，完成作品。

学习提示：

　　本课的难点是人物的动态刻画，动作幅度可画夸张些。

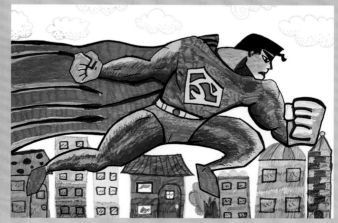

孟 琳（女）

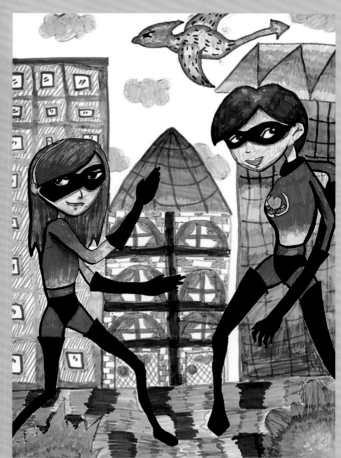

张敬宜（女）

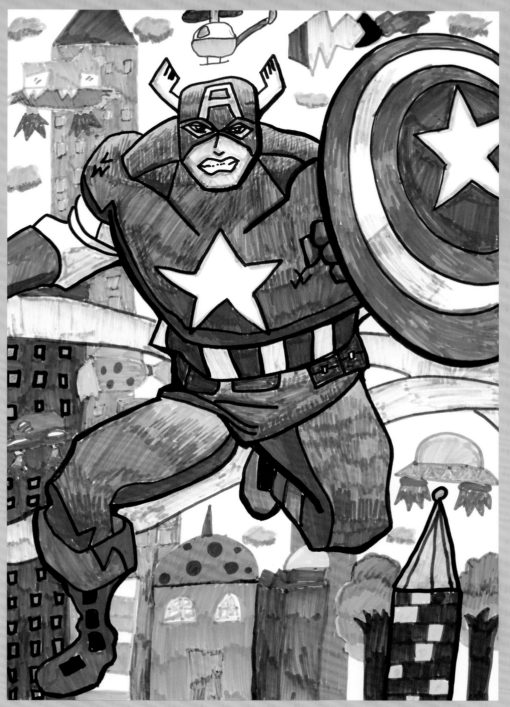

黄致远（男）

Diào Yú

第7课 钓鱼

课堂导入：小朋友钓过鱼吗？自古以来，无数人都陶醉于这项活动之中，他们怀着对大自然的热爱，对生活的激情，走向河边、湖畔，享受生机盎然的野外生活情趣，领略赏心悦目的湖光山色。此中乐趣是无法用语言来描述的。小朋友，我们一起去体验一下垂钓的感觉吧！

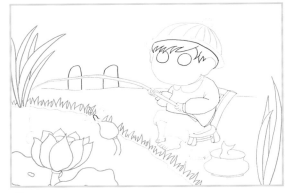

1 勾画出人物外形以及周围环境。

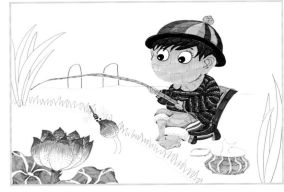

2 运用渐变法给荷花涂色，注意人物服装的色彩搭配。

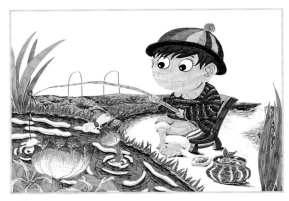

3 添画河水，装饰草地。

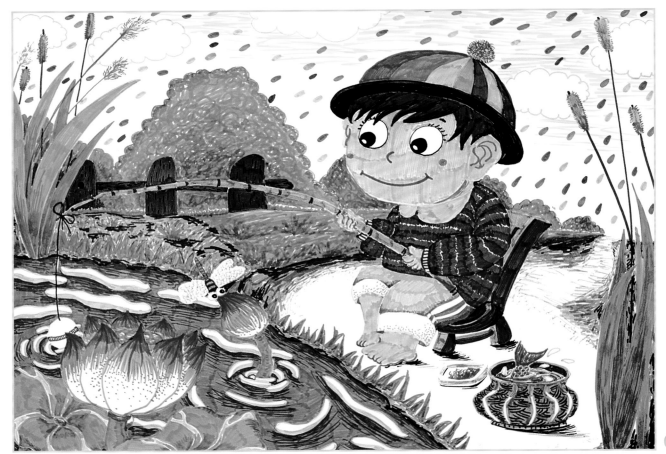

4 丰富背景，装饰画面。

学习提示：

　　绘画时要注意画面的虚实关系。近处小草画得具象一些，而远处的要运用虚化笔法进行处理，达到近实远虚的效果。荷花要画得粉嫩一些，花瓣根部可留一些空白，用点进行过渡。

贾雨萌（女）

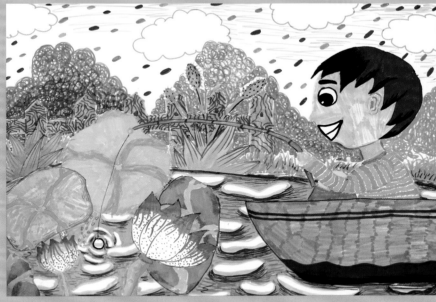

焦林泉（男）

李易城（男）

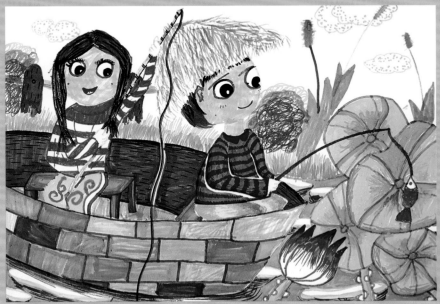

赵梓涵（女）

Fàng Fēngzheng

第8课 放风筝

课堂导入：阳光明媚的春天，温暖的阳光洒在铺满绿草的地面上，小花朵在用自己的小叶子向来往的小动物不停地挥手打招呼。这时一只美丽的小白兔从远处带着一只小蜻蜓风筝跑了过来，它一边跑嘴里一边哼着欢快的歌曲，好像是在歌颂春天的小花、小草还有它的好朋友们。小朋友，和老师一起来画一幅放风筝的美景吧！

1 勾画出画面中的主体物和背景。

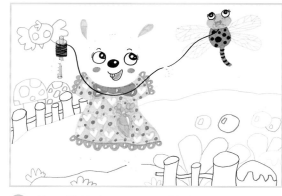

2 给主体物小兔子和风筝涂上颜色。

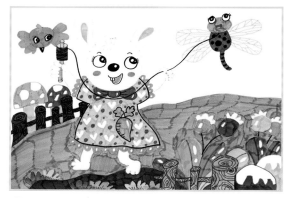

3 用渐变法给近处的背景和地面涂上颜色。

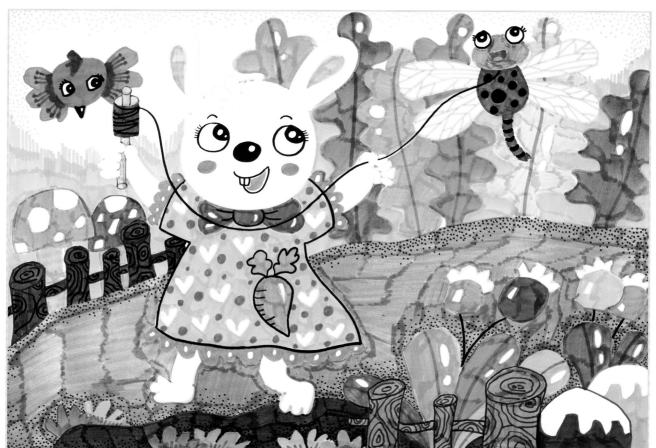

学习提示：

　　本课的重点内容是小兔子放风筝的位置和形态的安排，小动物的身体是偏左的偏右的还是中间的都可以，最重要的是要合理安排它和风筝之间的位置关系，主体物要大且要在主要的位置上。

4 给远处的背景物涂上颜色，天空可以选用点彩法。

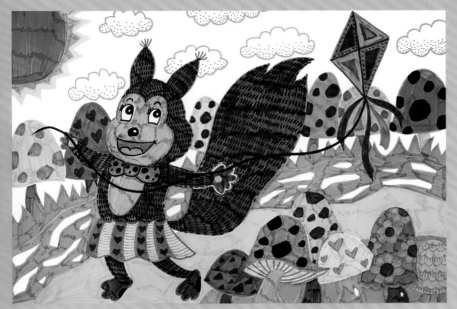

迟宇彤（女）

巩小僖（女）

刘美杉（女）

张瑞琪（女）

第9课 上学去

课堂导入：阳光明媚的清晨，小猪琪琪身穿一套干净整洁的运动服，背上它最喜欢的书包，拿着它的美术书，兴高采烈地走在上学的路上，远处的房子和山坡上的树构成了一幅美丽的画面。亲爱的小朋友，今天我们就来画一画这幅美丽的画面吧！

1 用彩笔画出小猪的轮廓和地面、大树、房子等。

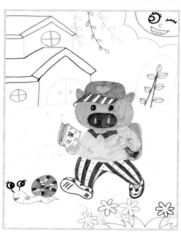

2 细致刻画小猪的表情，完成小猪的基本色调。

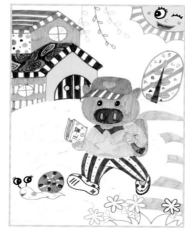

3 选用暖色画远处的房子，与小猪区别开。

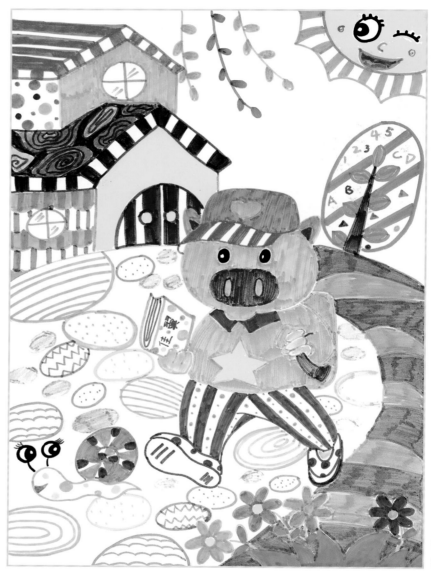

4 装饰鹅卵石并给小路涂上颜色。

学习提示：

起稿时，注意小猪和鹅卵石的遮挡关系。注意给小猪涂色时，笔触尽量保持一个方向涂画。

陈艺童（女）

李知殷（女）　　郝 琪（女）

Dàyǎnjing Máomaochóng

第10课 大眼睛毛毛虫

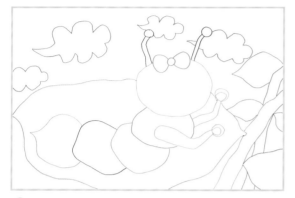

1 勾画出毛毛虫的轮廓和周围环境。

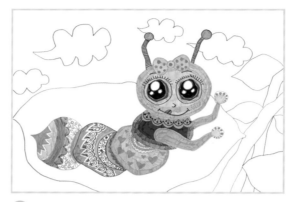

2 细致刻画大眼睛毛毛虫，丰富它身上的颜色和图案。

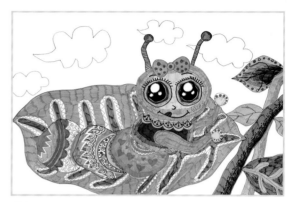

3 添加出叶脉，可用过渡法或浅涂深勾法。

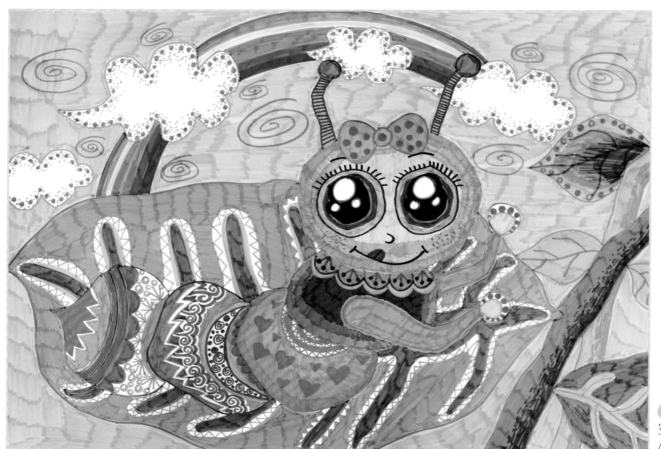

学习提示：

　　注意对大眼睛毛毛虫的形象刻画，颜色要丰富，还要注意着重刻画它身上的图案。

4 添加背景。如花朵、天空、彩虹、太阳或是蝴蝶、小蜜蜂等。

李天霖（男）

欧阳启豪（男）

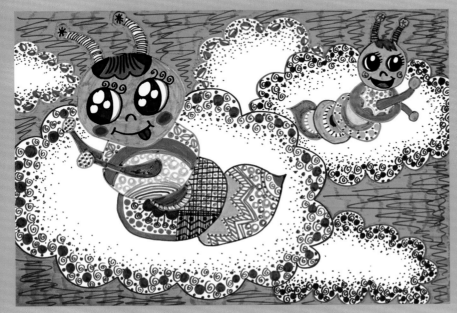

熊玉庭（男）

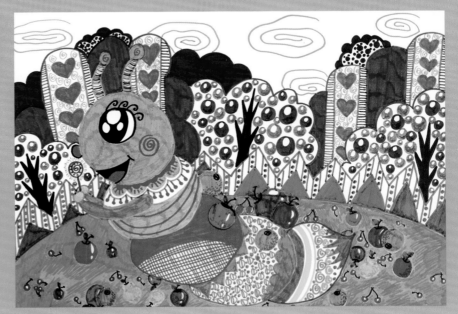

赵书跃（女）

Aì zhī Jiā

第11课 爱之家

课堂导入：曾经有一只小鸟，快乐地生活在森林里。它有着美好的童年。它生活得无忧无虑，直到有一天它有了自己的宝宝。它开始为宝宝们筑巢，每天它都是森林里最早起的，它要到遥远的小溪边去寻找筑巢的泥土和树枝，就这样工作了好久才能把巢穴筑好，小鸟每天守候在巢穴边等待宝宝们的出生，宝宝们在蛋壳里就能感受到妈妈无限的爱。同学们，母爱是伟大的，让我们一起用画笔记录下它们幸福的一刻吧！

1 用彩笔勾画出小鸟、太阳、云朵和大树。

2 突出主体，用自己喜欢的颜色完成小鸟的基本色调和装饰。

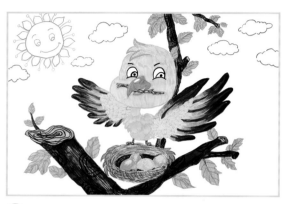

3 刻画树干和树叶，注意细节。

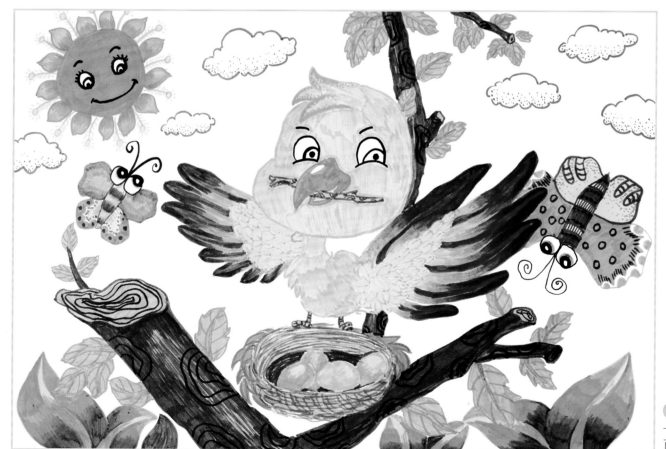

学习提示：

　　合理安排构图，注意物体之间的空间关系以及色彩搭配。颜色过渡丰富自然，叶子线条流畅生动。

4 进一步调整画面，添加一些大叶子和蝴蝶，完成画面。

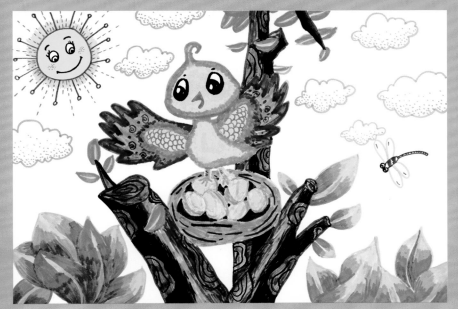

林梓彤（女）

刘芷米（女）

汪磊轩（女）

张睿佳（女）

Mèng

第12课 梦

课堂导入： 我畅游在深海里，和鱼儿捉迷藏，和珊瑚拍拍手，用我的双手抚摸鲸鱼的身体，小海马在我的头发间嬉戏。咦？在深海里也有鸟儿的叫声，它们成群结队，绕着蔓藤花飞舞。铃铃铃！咦？哪来的闹铃声？"快起床了，再不起床上学就晚了！"我睁开了朦胧的睡眼，原来是一场梦啊！

1 画出主角的形象。

2 添加梦中不寻常的事物。

3 用水彩笔技法涂色。

4 有层次地渲染背景。

学习提示：

梦是人在睡眠时产生想象的影像、声音、思考或感觉，通常是非自愿的。小朋友们，你们做过什么千奇百怪的梦呢？画出来与大家分享一下吧！

28

孙一鸣（男）

赵津艺（男）　　安奕丞（男）

Dà Fānchuán

第13课 大帆船

课堂导入：小朋友，在我们生活中，有哪些船呢？对了！有轮船、潜水艇、帆船等。那哪些船最环保呢？这回小朋友不一定知道了吧？大轮船是由燃油或者煤来驱动的，潜水艇是由燃油或者电力或核能来驱动的。那大帆船呢？它是由风能来驱动的，它也是最为环保的一种船。现在就让我们一起来画一画我们心目中的大帆船吧！

1 用线条勾画出各部分外形。

2 用褐色添加船身颜色，深浅色要搭配适度。

3 用图案装饰船帆，添加海洋生物的色彩。

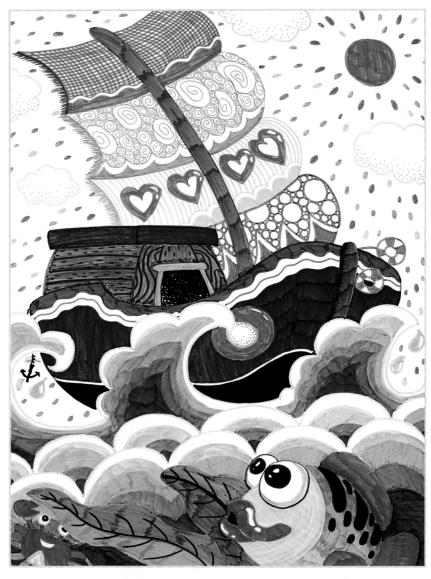

4 渐变画出海水，点画出太阳光芒，丰富画面。

学习提示：

　　小朋友可以自由设计帆船的船体和船帆的形状，船帆的图案也可以大胆想象，天马行空，绘画出具有个人风格的作品。

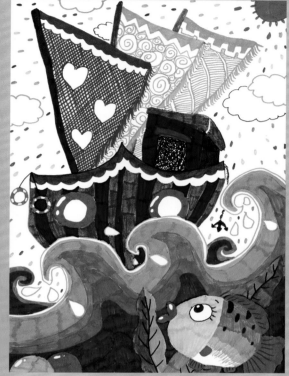

赵梓涵（女）

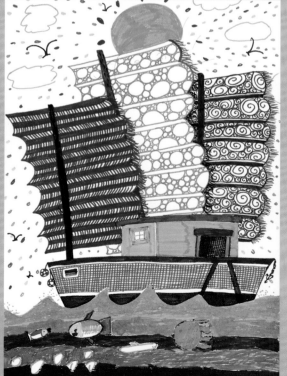

刘　峰（男）

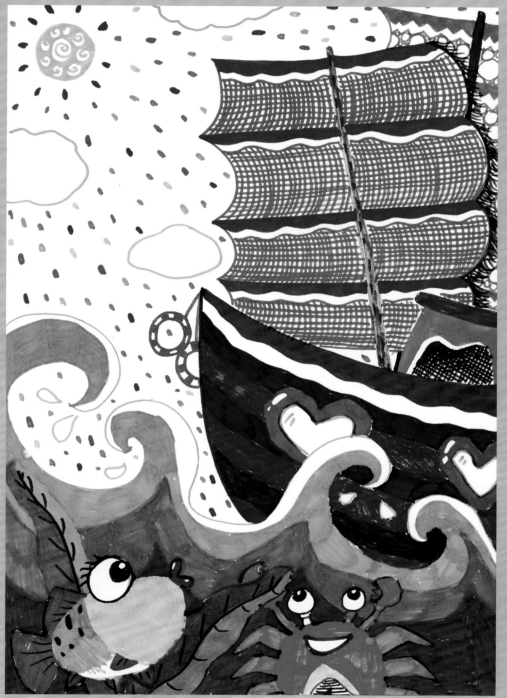

张佳莹（女）

第14课 瓶花

课堂导入：大自然中生长着各种各样的花朵，它们五颜六色的花衣服感染着自然界中的每一个小生灵。鲜花散发出香气招引蝴蝶在花丛中玩耍，蜜蜂在花蕊中采蜜。鲜花放在家里还可以净化空气，使家里的空气更加的清新。小朋友们，你们想在家里放一瓶什么样的鲜花呢？让我们用画笔描绘一下吧！

1 用不同颜色勾画出形态各异的花朵及花瓶。

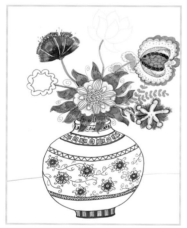

2 运用不同的装饰描绘每枝花朵。

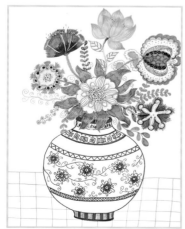

3 运用点线面为花朵做进一步的装饰。

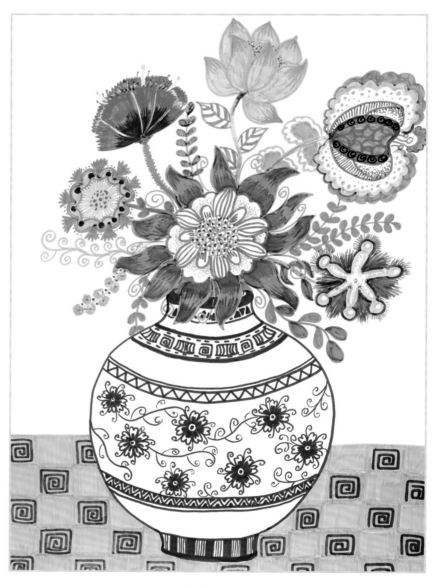

4 画出桌布装饰，并调整画面。

学习提示：

　　在起稿时要注意鲜花的外形描绘，花的姿态不同，花枝的弯曲、花朵的大小各异，运用的装饰手法也不同。

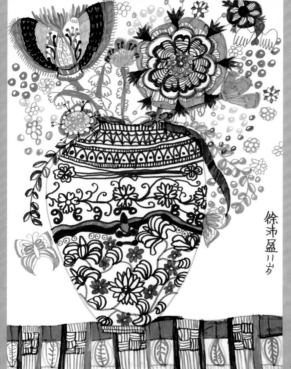

徐沛盈（女）

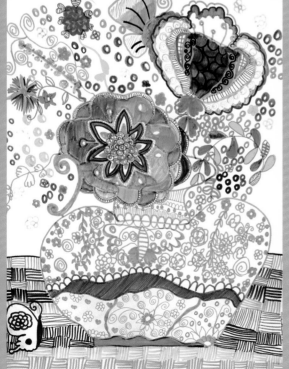

谷帆迪（女）

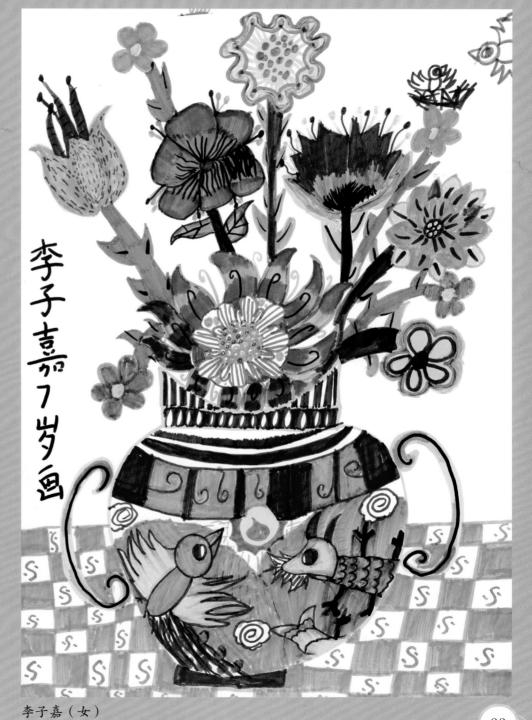

李子嘉（女）

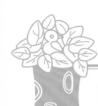

Xiàyǔ le ma

第15课 下雨了吗

课堂导入： 夏天到了，天气开始频繁地变化。有时出门时还是晴朗的天空会忽然就开始下起了大雨。今天乖乖熊要离开家去小城镇里买点东西，结果他刚出门没多久就看见天空中多了好多的乌云。"真的要下雨了吗？"乖乖熊心里想。"哈哈！幸好我已经带了雨伞。"

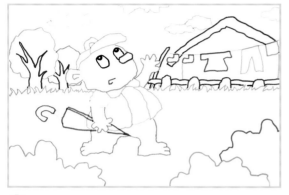

1 用水彩笔画出乖乖熊的外形以及大体的背景。

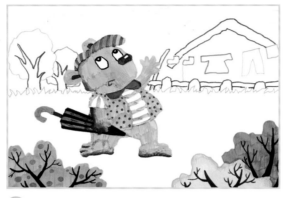

2 用过渡法涂出乖乖熊的身体以及五官，并给近处的树木涂色。

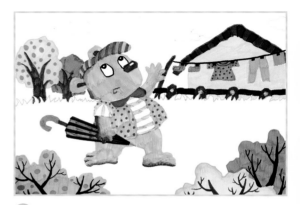

3 给远处的树木、房子以及外边晾着的衣服涂上颜色。

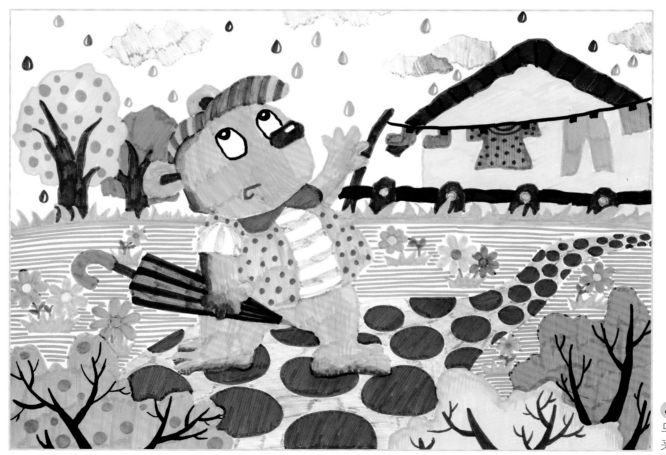

学习提示：

　　绘画时要注意乖乖熊手拿雨伞抬头看天的动势描画。一只手抬高，一只手握伞下垂。

4 丰富画面，给天空中的乌云涂上颜色以及添加飘下来的雨滴。

单雨童（女）

姜子慕（男）

张栢荣（女）

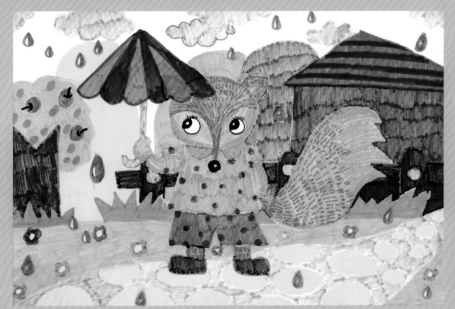

张馨心（女）

第16课 小猫钓鱼

Xiǎomāo Diào Yú

课堂导入： 在寒冷的冬天里，小狐狸到小猫家去做客，小猫抱怨："这可恶的冬天，把河水都冻上了，害得我好久好久都没吃到新鲜的鱼肉了。"小狐狸眼睛骨碌碌一转想出了一个坏主意。"这还不简单，你在冰面上打一个洞，把尾巴放进去，这样轻而易举的就可以钓到鱼啦！"说干就干，小猫来到小河边，把尾巴放进冰冷的河水里，幻想着好多鱼上钩呢！同学们，你们说小猫能钓到鱼吗？

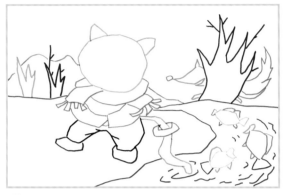

1 用轻松的线条把轮廓线画出来。

2 用丰富的色彩装饰小猫。

3 用渐变法画出冰冻的河面和小山。

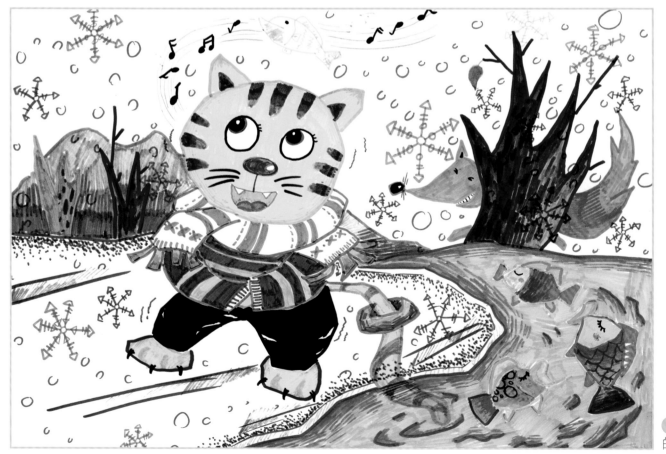

4 画出雪花背景烘托冬天的寒冷。

学习提示：

多运用点线面装饰画面的细节部分，让画面看起来更丰富。因为描绘的是冬天的景象，相对要多用冷色来处理画面。

陈兴弼（男）

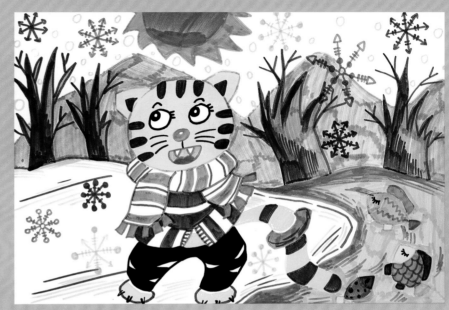

迟语彤（女）

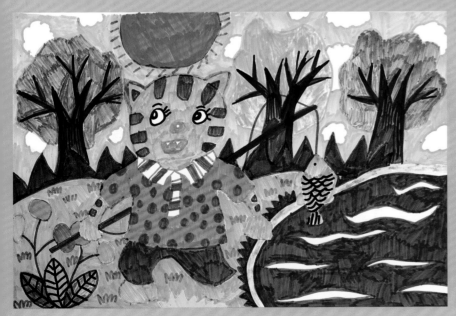

高婧源（女）

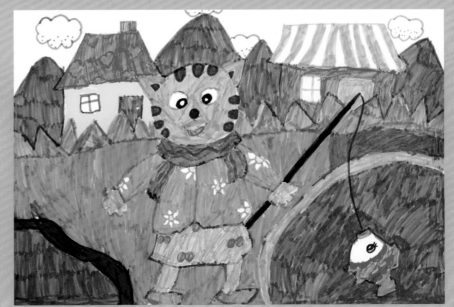

仲奕萱（女）

DuōlāAmèng Tàikōng Lǚxíng

第17课 哆啦A梦太空旅行

课堂导入： 老师小时候有一个梦想，要是有一个像哆啦A梦一样的机器人那该有多好啊！那样的话就可以瞬间移动，想去哪里就去哪里了，多方便快捷啊！你看，哆啦A梦在太空遨游，它坐到月亮上去玩耍，多好啊！同学们想要一个属于自己的哆啦A梦吗？现在就用我们手中的画笔来画一个属于自己的哆啦A梦吧！

1 选用适合的颜色勾画轮廓，确定哆啦A梦的位置大小。

2 给哆啦A梦的身体和帽子涂上丰富的颜色。

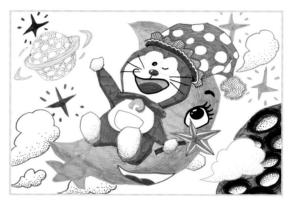

3 画出月亮和其他星球的颜色。

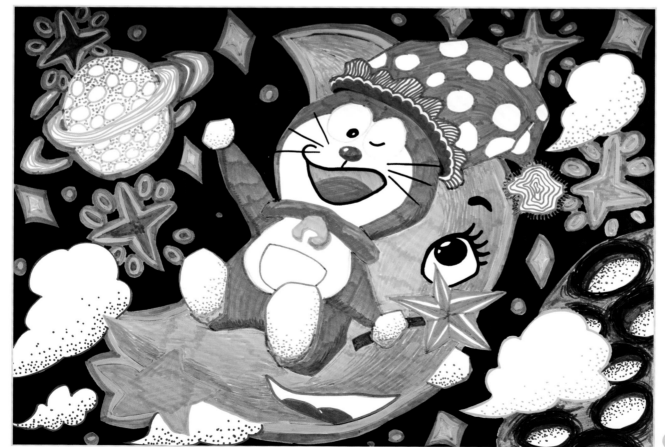

学习提示：

　　月亮、星星都是会发光的，绘画的时候要注意这些会发光的星球的边缘的颜色会变得浅一些，所以同学们在绘画的时候一定要注意在画面上都有哪些会发光的物体，注意它们边缘的颜色要画得浅一些。

4 用深色画出太空背景。

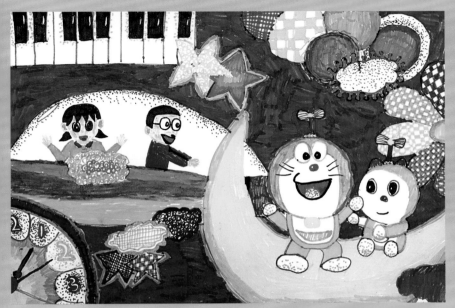

董子墨（女）

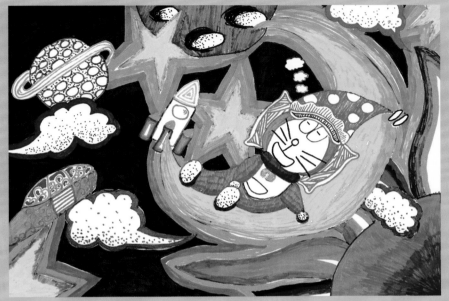

李易城（男）

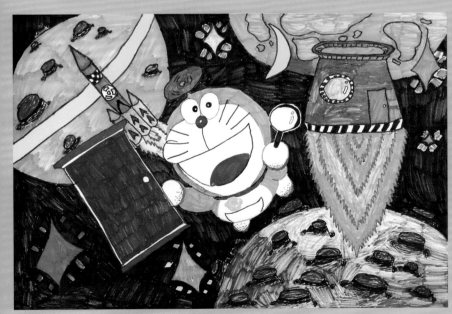

宋恩光（男）

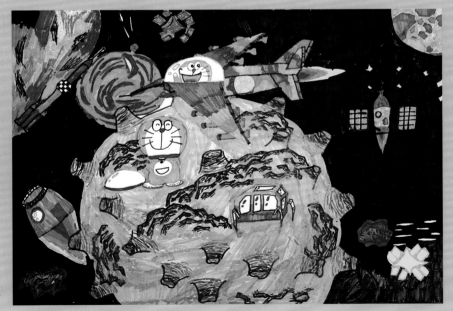

宋恩羽（男）

Wǒ Zhòngxiàle Jīngxǐguǒ

第18课 我种下了惊喜果

课堂导入：春天到了，大象伯伯送给小猴子好多种子，有红色的、紫色的，小猴子问："大象伯伯，这是什么种子啊？"大象伯伯说："你只要好好地照顾它们，它们就会带给你惊喜的。"小猪听说了也来帮忙，小猴子先松土，把种子的床铺好，埋上种子，小猪浇水，最后把栅栏围上，保护它们的安全。它们看着种子想，是什么样的惊喜等着我们呢？

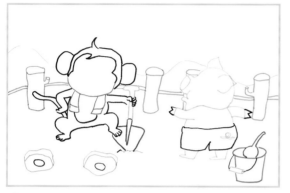

1 用不同的颜色把画面勾勒出来。

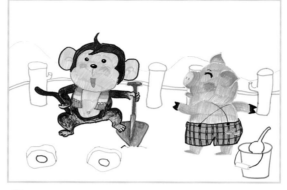

2 用漂亮的颜色装饰小猴子和小猪。

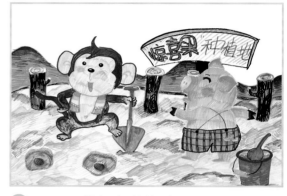

3 用泥土的颜色装饰地面，把土松软的样子刻画出来。

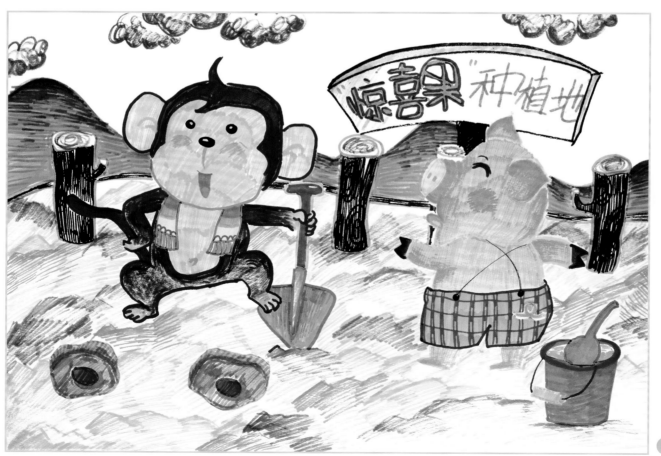

学习提示：

　　开动脑筋，可以随意变换种下惊喜果的小动物角色，惊喜果也可以长出嫩嫩的小芽，展开你们的想象来绘画吧！

4 装饰背景，整理画面。

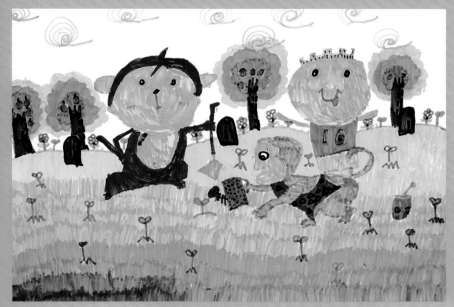

程浦轩（男）

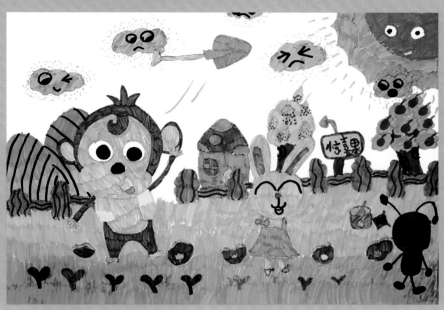

俞郑怡（女）

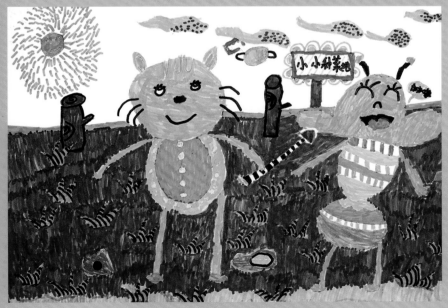

崔然贺（男）

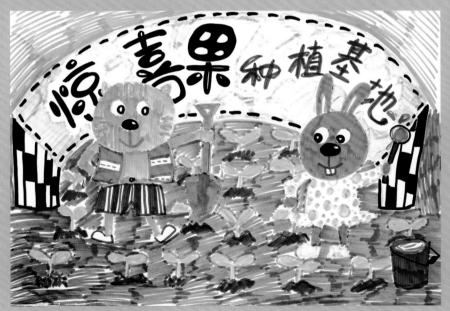

黄明月（女）

Shēngrì Jùhuì

第19课 生日聚会

课堂导入：早晨，大森林里的空气特别清新，小草小花也露出了笑脸。今天是什么特别的日子呢？原来今天是小长颈鹿三岁的生日。一起床，它就忙碌了起来，并且一边在想，朋友们会带给它什么礼物呢？就在这时，小猴子和小松鼠到了。它们手提一个大礼物盒，里面是什么？原来是小长颈鹿盼望许久的美味——大蛋糕啊！

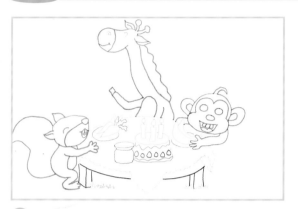

1 确定构图，勾画出小动物们。

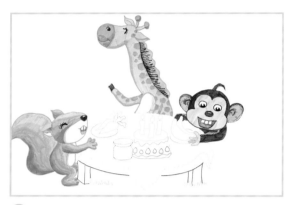

2 用过渡法为小动物们涂上美丽的颜色，再画上漂亮的图案。

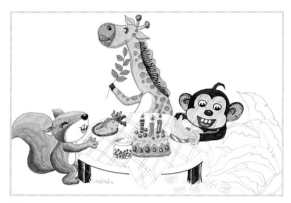

3 给桌子和美味的食物涂上漂亮的颜色。

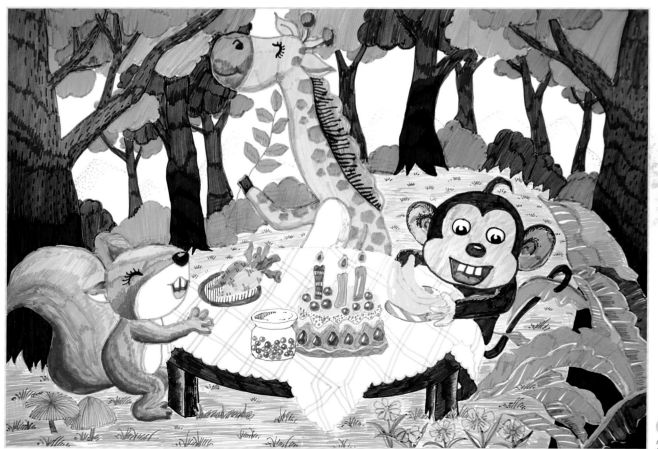

学习提示：

　　过生日是小朋友们最开心的事，也是小动物们最高兴的一天。同学们可以展开丰富的想象，创作一幅小动物们的生日聚会。涂色可以尽量用大家学过的过渡法、叠加法、点彩法等。

4 最后，画出漂亮的背景烘托气氛。

康一含（女）

李佳运（女）

于础晗（女）

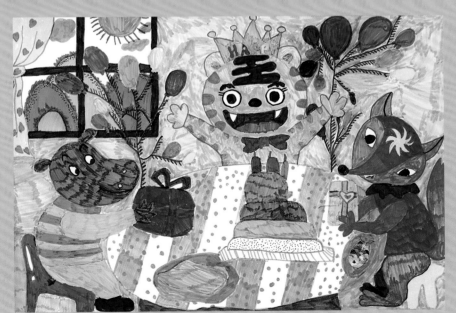

郑博元（男）

Hǎopéngyou
第20课 好朋友

课堂导入：很久很久以前，在大森林里住着一对好朋友——小乌龟和小蜗牛。小乌龟很有学问，做事情也很认真，大家都叫它乌龟博士。小蜗牛很热心也很善良，大家都很喜欢它。但是每年的爬山比赛都没有人愿意和它们一组，因为它们走得实在太慢了。于是这对好朋友决定组成一组来参加比赛。上山的路太长了，很多小动物都开始打退堂鼓了，只有小乌龟和小蜗牛相互扶持，坚持不懈。最后你猜是谁得到了第一名呢？

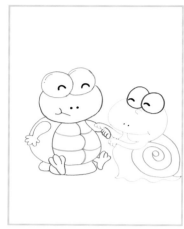

1 用彩笔画出主体物——小乌龟和小蜗牛。

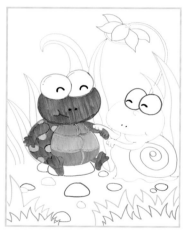

2 用简单的线条画出背景物。并给小乌龟涂颜色。

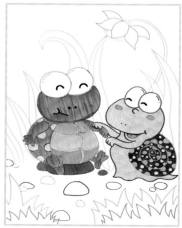

3 画出小蜗牛的色彩。

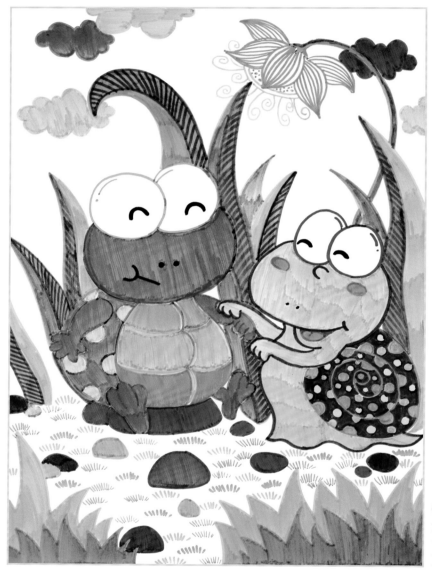

4 调整画面，添加背景和草地的细节，让画面更有层次感。

学习提示：

　　这幅画有两个主体物，构图时要注意两个主体物的位置安排。涂色时要注意色彩之间的冷暖对比。

王薪皓（男）

陈安琪（女）

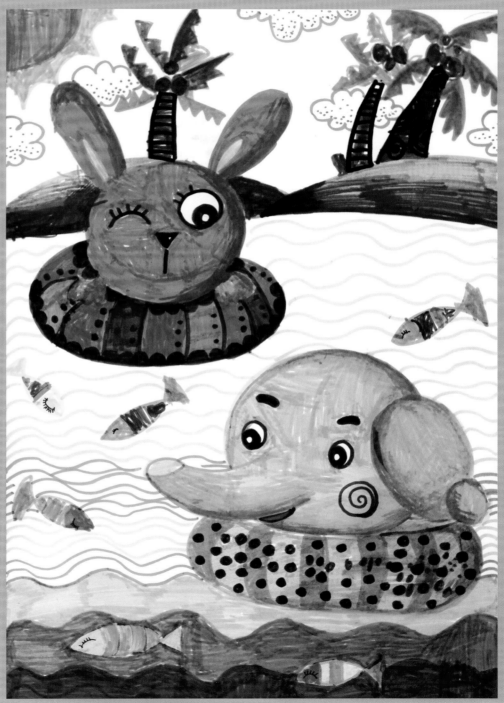

耿乐伊（女）

Yì Yóu Chūn

第21课 忆游春

课堂导入：记得那年春天，明明和他的爷爷一起到西湖上泛舟游玩。阳光洒在飘着轻薄雨露的天空，炫起七彩的光带，小朋友，你们有没有和长辈一起春游过呢？一起回忆那美好的场景，用你们手中的画笔记录下来吧！

1 先从小船下笔，画出物体轮廓。天马行空地设计出臆想的动物，使画面生动。

2 涂画出主体人物，设计衣服图案。

3 给动物和水涂上漂亮的颜色。

4 丰富背景，完善画面。

学习提示：

　　在画人物衣着的时候注意明明与爷爷的衣服的色彩变化，从颜色和图案上区分两个人物。

46

刘博晨（男）

姜瀚翔（男）

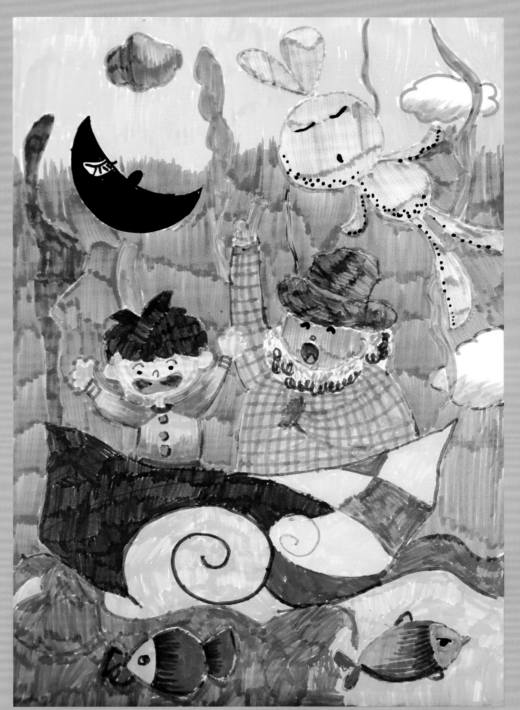

马殿勋（男）

Bīng Shàng Wǔdǎo

第22课 冰上舞蹈

课堂导入：小朋友们喜欢滑冰吗？滑冰是一项冬天里非常好的体育活动，当我们穿上厚厚的冬衣，戴上小棉帽、花手套高高兴兴地来到这冰雪世界里，欣赏漫天飞舞的雪花，让我们一起来痛痛快快地玩一场吧！

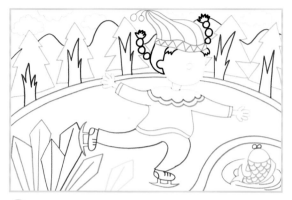

1 在画面的中间位置画出主体人物，并画出背景物轮廓。

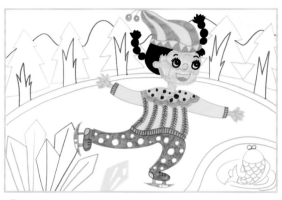

2 给人物上色并装饰出人物身体的图案。

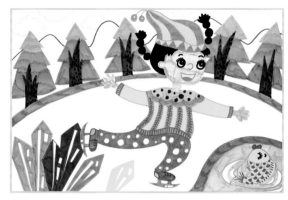

3 涂画出近处的环境物和远处的背景。

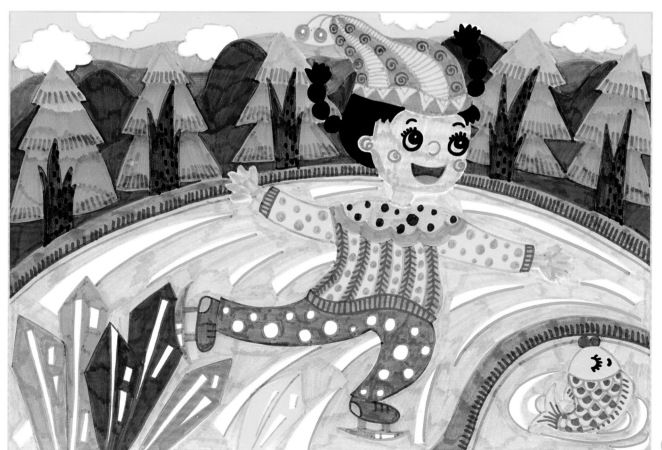

学习提示：

可以运用点线面的装饰手法自由设计人物的衣服、裤子及帽子的图案，使画面效果更加生动丰富。

4 涂画出冰面和远山。

李镧庭（女）

刘蔚颖（女）

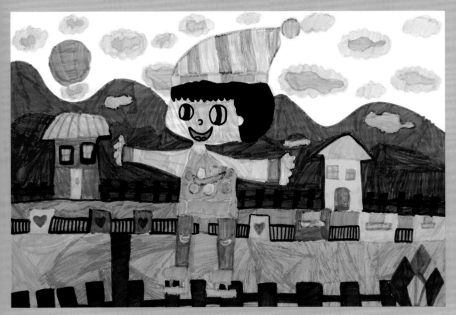

欧阳呈旭（男）

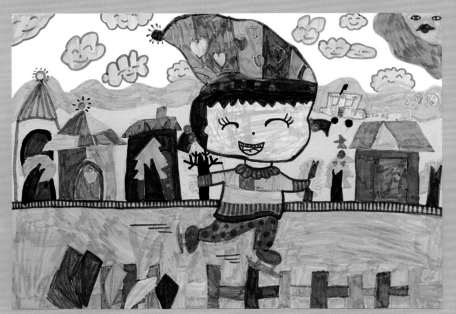

邢楚楚（女）

Tī Zúqiú

第23课 踢足球

课堂导入：一群可爱的小动物生活在茂密的森林中，有一天，小熊冒出了个好想法："我们一起比赛踢足球怎么样？"小动物们都兴奋紧张起来了，就这样，一场森林足球赛开始了……

1 用水彩笔画出小动物的外轮廓和背景物。

2 用过渡色给小动物涂色，注意颜色的搭配。

3 用过渡色或叠加法绘画草地，还有美丽的花朵。

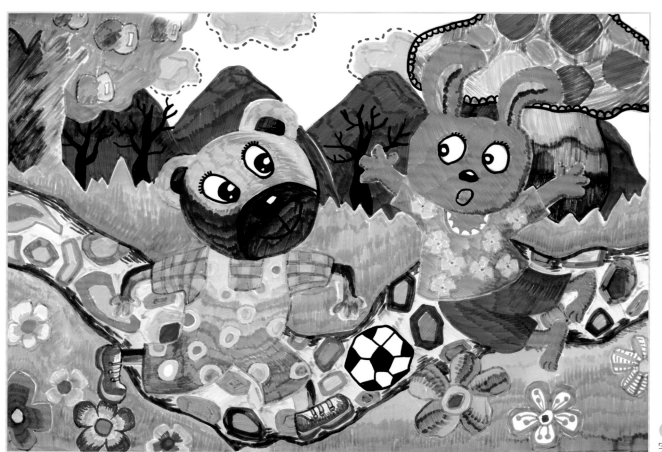

学习提示：

　　本课的难点是小动物踢球的动态描绘，尽量画得动作幅度大一些，这样会使画面效果更为生动。

4 画出背景大树和远山，完善画面。

李紫玉（女）

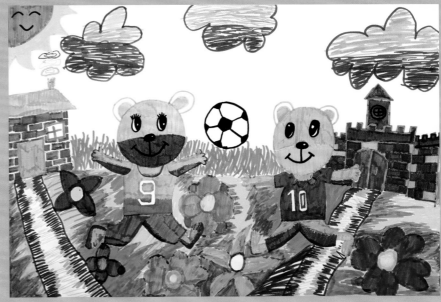

刘浩淼（女）

宋诗桐（女）

王晟轩（男）

Wōlìsī Mèngyóu Xiānjìng

第24课 蜗丽丝梦游仙境

课堂导入：从前，有一只小蜗牛，叫蜗丽丝。蜗丽丝从小就非常喜欢睡觉，因为睡觉的时候它会做很多奇怪的梦。这一天它又做了一个梦。在梦中，它发现自己爬行的速度变得非常快，自己也变得非常巨大，好几个小朋友还能骑在它的身上和它一起去游玩。在梦中它甚至能飞起来。接下来让我们用画笔和蜗丽丝一起梦游仙境吧！

1 用浅色的水彩笔画出小蜗牛的轮廓。

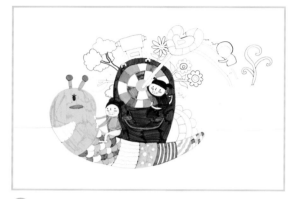

2 给小蜗牛涂上颜色，先涂细小的部分，然后涂大面积的色块，注意冷暖搭配。

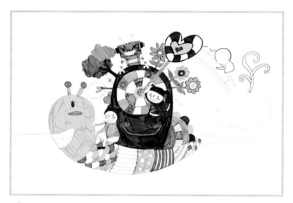

3 涂画出背景的装饰以及小蜗牛背上的细节。

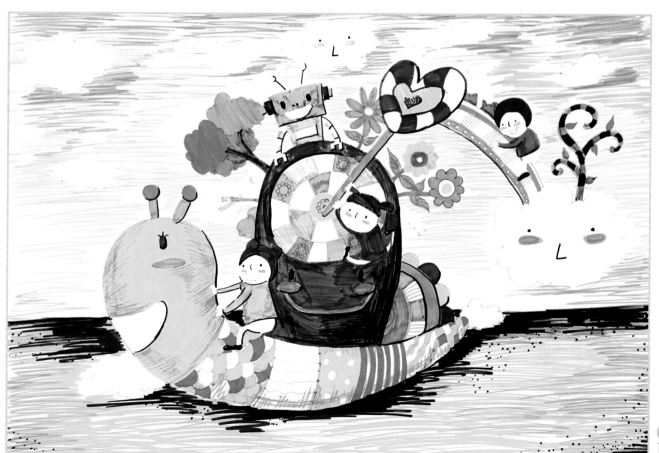

学习提示：

注意画面整体的色彩对比。蜗牛的整体颜色一定要和背景的颜色区分开，蜗牛身上细节的部分也要有冷暖的搭配。

4 给背景涂上颜色，为画面的冷暖色调做最后调整。

金哲旭（男）

李晓星（男）

李卓伦（男）

王梓祺（女）

DIY Dàngāo

第25课 DIY蛋糕

1 在画纸的下半部分先画出蛋糕，再画人物，同时注意蛋糕与人物之间的遮挡关系。

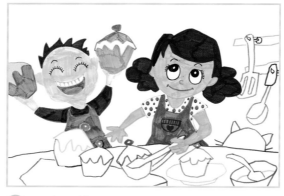

2 用水彩笔为人物上色。

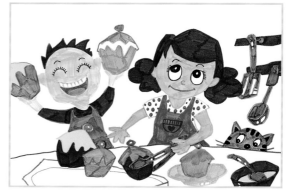

3 画出蛋糕的色彩，也可以用图案来装饰。

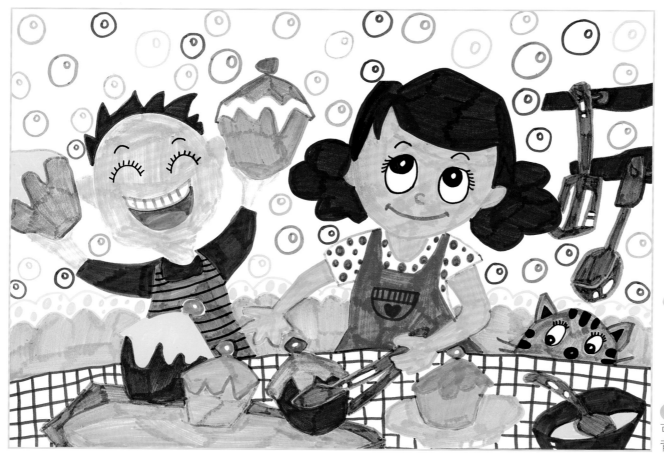

学习提示：

这堂课的重点是人物和蛋糕之间的遮挡关系，绘画时先画前面蛋糕再画后面人物。在人物的背后墙还可以画一些厨房用具进行装饰，画的时候也要注意与人物的遮挡关系。

4 用横竖线条装饰出桌布，可以画出一些泡泡图案装饰背景。

郭千瑞（女）

郭芷彤（女）

王艺默（女）

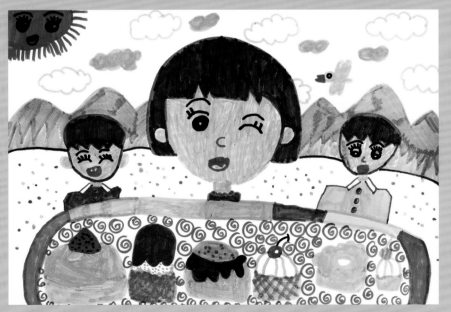

吴沛蓉（女）

Zìyóu Fēixiáng

第26课 自由飞翔

课堂导入：有一个小女孩和小黄鸭是好朋友，他们两个开开心心地过着每一天。有一天小黄鸭长出了一双可以飞翔的翅膀，女孩兴奋地骑上了小黄鸭，他们飞到花丛中，飞到海面上，自由自在。下面我们就来画他们自由自在飞翔旅行的样子吧！

1 用彩色笔勾画出画面的内容，确定主体位置大小。

2 用平涂法和点彩法涂画小黄鸭。

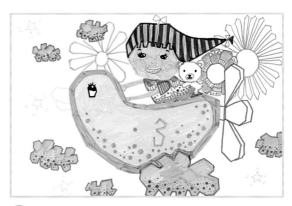

3 设计人物色彩和图案。

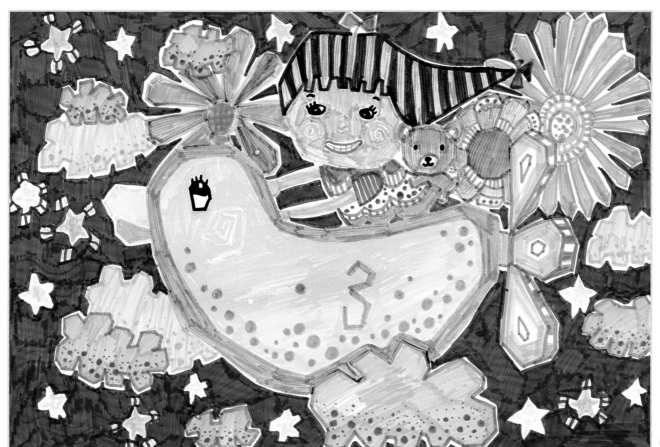

学习提示：

　　要注意把握住主体物的位置与大小。主体物小黄鸭和小女孩要画得大一些。注意小女孩是骑在小黄鸭的背上，要注意他们两个的遮挡关系。

4 画出背景图案，完善画面。

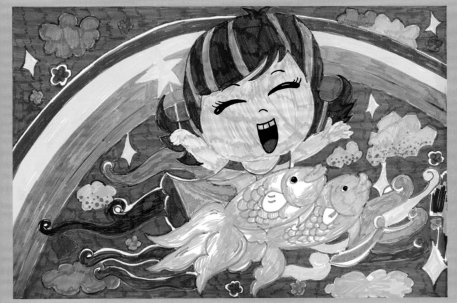

刘妩媚（女）

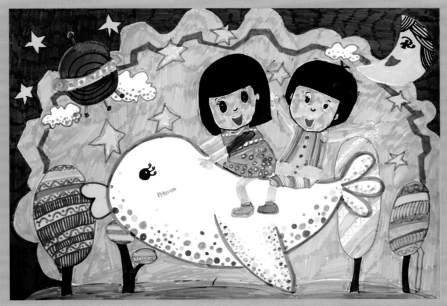

刘毅楠（女）

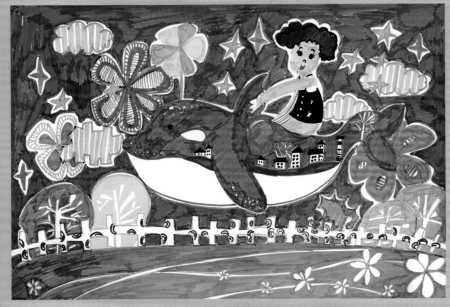

潘文慧（女）

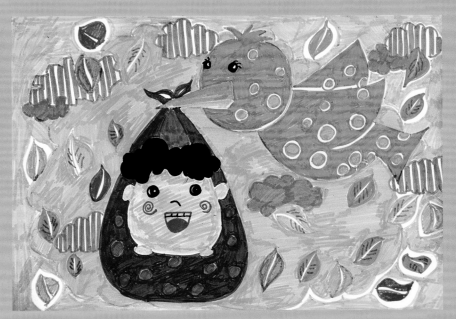

邹 运（男）

Hǎidǐ Tànxiǎnjì

第27课 海底探险记

课堂导入：浩瀚的大海是小朋友们夏天最向往的好去处。那么美丽而神秘的海底世界更是小朋友们梦寐以求的探险圣地。戴着潜水镜，穿着潜水衣，游走在长满神奇植物和海洋生物的环境中该是多么惊险和刺激啊！现在小朋友们就和老师一起来展开丰富的想象，完成我们今天的海底探险记吧！

1 画出主体人物，头可以画得大一些。

2 添加主体人物色彩，注意色彩搭配与点线面的图案装饰。

3 平涂出水草色彩，用渐变色画出珊瑚和地面。

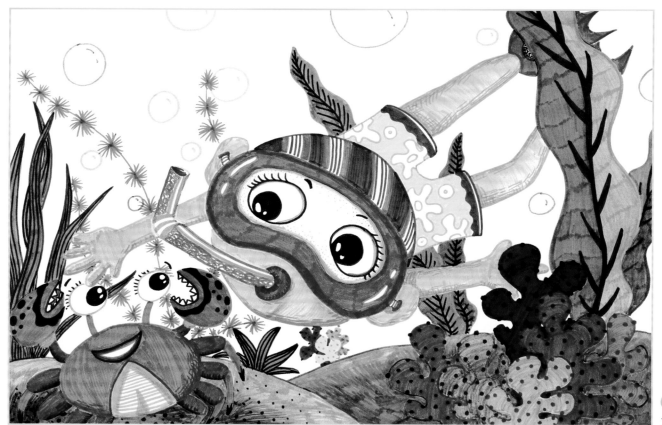

4 画出水泡和水草装饰背景，让画面更为饱满。

学习提示：

　　本课难点是人物、水草、珊瑚之间的位置安排与遮挡关系。画面物体较多，为避免画得过乱，起稿时可先画最前面的物体，再依次把后面的物体画出来。

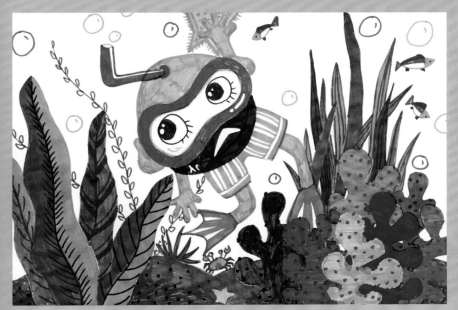

刘浩天（男）

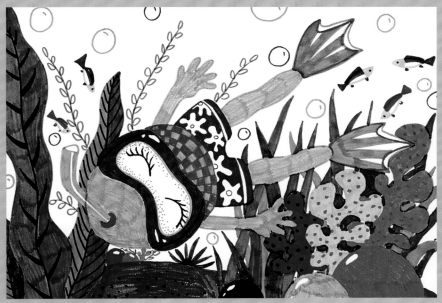

王浩宇（男）

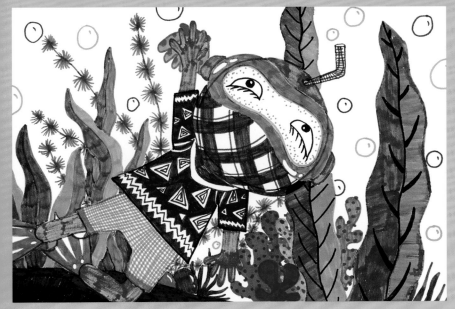

杨美迪（女）

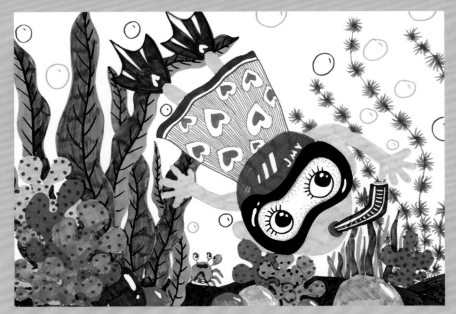

张巧巧（女）

第28课 小伙伴去哪了
Xiǎohuǒbàn Qù Nǎ le

课堂导入： 每个小朋友都有自己的好伙伴。几个好伙伴聚在一起，春天捉迷藏，夏天扑蝴蝶，秋天拾落叶，冬天打雪仗，这是多么愉快的事情啊！今天有个小朋友就约了她的小伙伴堆雪人，可是小伙伴都去哪儿了？小朋友快来帮她找找！

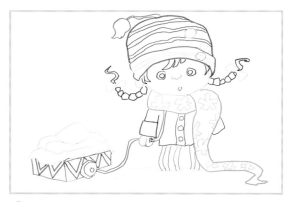

1 画出主体人物轮廓。

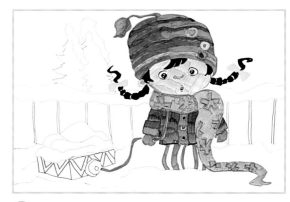

2 画出人物五官，设计人物服饰和色彩。

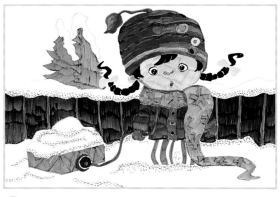

3 设计场景，色彩要符合冬天主题。

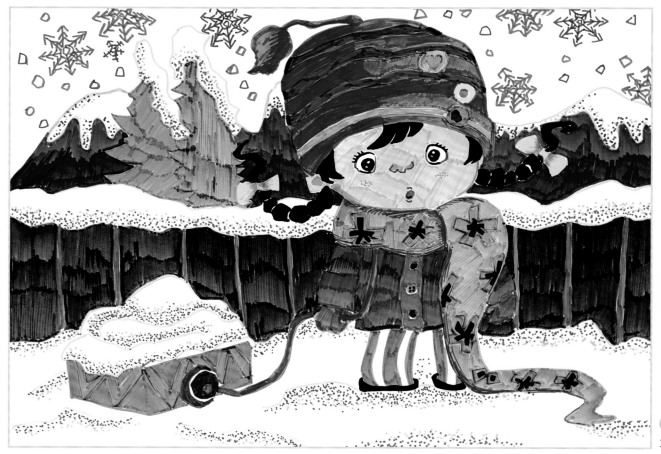

学习提示：

　　冬日户外环境为冷色调，这时就要注意主体人物的服装设计，运用冷暖色对比可以更好地突出人物形象，让画面达到色彩平衡的效果。

4 画出雪花点缀天空，与地面呼应，衬托主题。

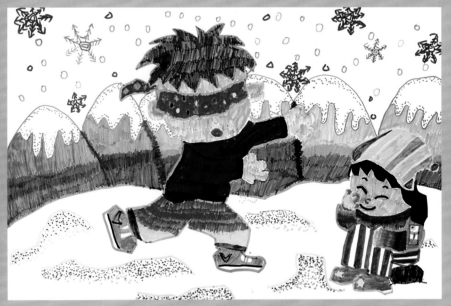

王子聪（男）

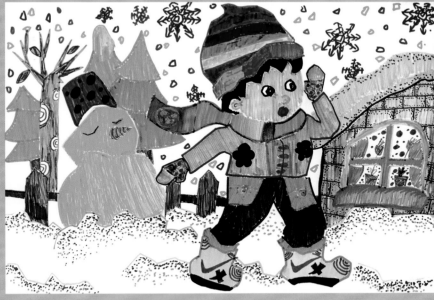

邢家浩（男）

闫婧怡（女）

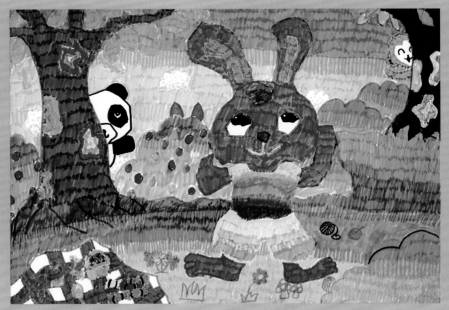

张馨宇（女）

第29课 太空畅游

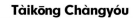

课堂导入：充满奥秘的太空着实让人着迷，伟大的宇航员不断地探索太空的奥秘。小朋友们，让我们发挥自己的想象力绘画出一幅畅游在太空的美丽景象吧！

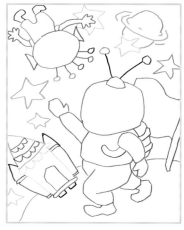

1 勾画出画面的主体宇航员、星球、外星人等。

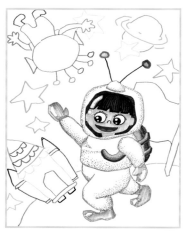

2 选择喜欢的颜色给主体宇航员涂色。

3 给飞船和国旗涂上颜色。

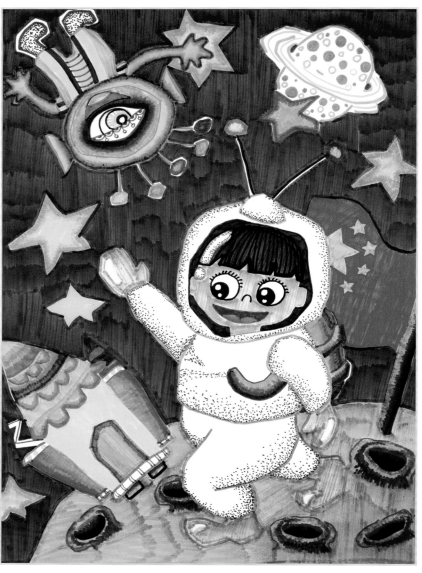

4 给星球、外星人涂上颜色，装饰背景，使画面丰富。

学习提示：

画宇航员的时候要注意人与星球的前后关系，可以用明暗和色彩的对比来进行区分。

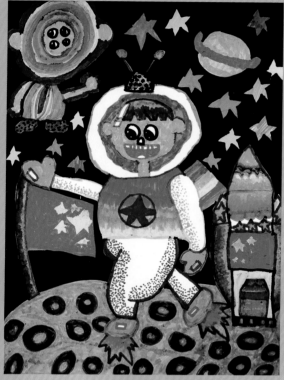

路玖阳（男）

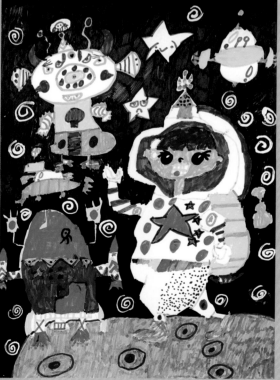

姜兴岳（男）

葛冠作（男）

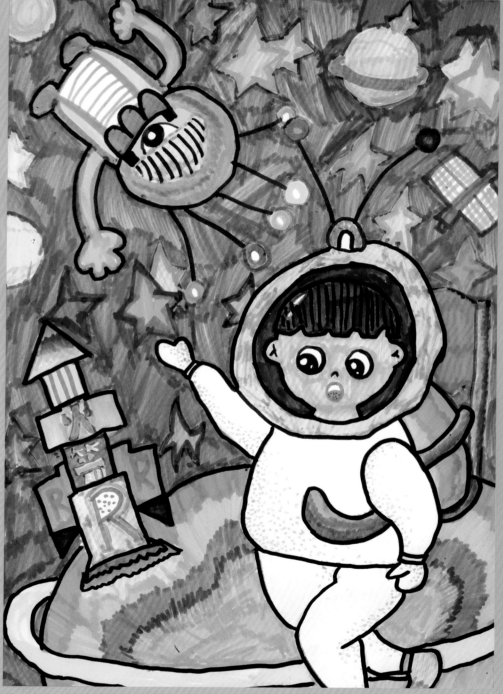

图书在版编目（CIP）数据

水彩笔.中级篇/尚天翼主编.—南宁：广西美
术出版社，2013.12
佳翼少儿美术圆角系列教程
ISBN 978-7-5494-1081-1

Ⅰ.①水… Ⅱ.①尚… Ⅲ.①水彩画－绘画技法－儿
童教育－教材 Ⅳ.①J215

中国版本图书馆CIP数据核字（2013）第298713号

尚天翼
字东辰，毕业于鲁迅美术学院国画系
少儿美术教育专家
佳翼美术书法学校创始人
从事少儿美术教学研究工作17年
辅导过的学生多次在国际、国内以及
省、市级各类少儿美术比赛中获奖
担任多家少儿美术专业刊物特邀编辑
发表少儿美术教学教案、论文40余篇
多次被教育部艺术教育委员会评为优
秀美术教师
编著《佳翼专刊1》、《佳翼专刊2》、
《佳翼专刊3》、《佳翼专刊4》、
《佳翼专刊5》、《线描之旅》、
《油画棒之翼》、《佳翼少儿美术教
程》丛书、《佳翼少儿线描系列教
程》丛书、《佳翼少儿启蒙创意绘
画》丛书、《佳翼少儿美术圆角系列
教程》丛书
现任佳翼美术书法学校教学顾问

JIAYI SHAO'ER MEISHU YUANJIAO XILIE JIAOCHENG
佳翼少儿美术圆角系列教程

SHUICAIBI(ZHONGJI PIAN)

水彩笔（中级篇）

主　　编：尚天翼	出版发行：广西美术出版社	
副 主 编：迟　静　李　萧　刘　娜	网　　址：www.gxfinearts.com	
编　　委：宫晓平　王香连　刘月姣　白　静　陈婷婷	地　　址：广西南宁市望园路9号	
李雪姣　高　彬　黄莉娜　赵巍威　刘　丹	邮　　编：530022	
王　丹	制　　版：广西雅昌彩色印刷有限公司	
	印　　刷：深圳市龙辉印刷有限公司	
出 版 人：蓝小星	版　　次：2014年7月第1版	
终　　审：黄宗湖	印　　次：2014年7月第1次印刷	
图书策划：杨　勇	开　　本：787 mm × 1092 mm　　1/12	
责任编辑：吴　雅	印　　张：5 4/12	
责任校对：陈小英　覃雨燕	书　　号：ISBN 978-7-5494-1081-1/J·2142	
审　　读：黄春林	定　　价：35.00 元	
装帧设计：谢　琦		